KLOSTERKAMMER
HANNOVER

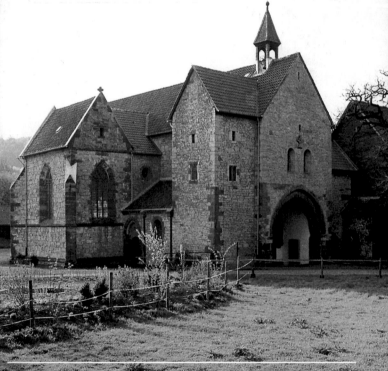

Klosterkirche
Wiebrechtshausen

Kloster St. Maria zu Wiebrechtshausen

von Thomas Moritz und Gudrun Keindorf

Lage, Verkehrsanbindung und Ortsname

Am Fuße des »Nonnbergs« liegt, in einem von der »Düne« (von alt-sächs. thunni = schwach, gering) durchflossenen Tal, knapp 4 km nördlich von Northeim, das heute als landwirtschaftliches Gut genutzte ehemalige Zisterzienserinnen-Kloster Wiebrechtshausen.

Einer unbestätigten Überlieferung Johannes Letzners (um 1600) zufolge soll an der heutigen Stelle »Wiebrecht«, Sohn und Nachfolger des Sachsenherzogs Widukind, aus Dankbarkeit für die Genesung von schwerer Krankheit, um 820 ein Hospital zur Versorgung und Pflege von Pilgern und Kranken gegründet haben. Der ursprüngliche Siedlungsname »Wicberneshusen« ist als »das Haus des Wicbern« zu erklären und im 9./10. Jahrhundert entstanden (Ersterwähnung zu 1015/1036 in der 1160 abgefassten Lebensgeschichte des Bischofs Meinwerk von Paderborn). Zu einer Person namens »Wicbern« sind keine biographischen Daten bekannt.

Problematisch ist auch die Lokalisierung, denn es wurden bisher keine Siedlungsspuren gefunden. Es scheint, als ob der Ort mit Beginn der Klosterstiftung aufgegeben wurde. Heute gehören neben dem Bereich des Klosterguts noch mehrere Wohnhäuser und Straßen zu Wiebrechtshausen, seit 1974 ein Ortsteil von Northeim.

Geschichte

Die Ersterwähnung der nach den Regeln des Zisterzienserordens lebenden Frauengemeinschaft datiert in das Jahr 1245. 1248/49 wird diese durch Papst Innozenz II. bestätigt. Mit der im Jahr 1232 erwähnten Bestattung der (Gründungs-)Äbtissin »Hedwig von Gandersheim« könnte der Beginn des klösterlichen Lebens bereits 1207 anzusetzen sein. Allerdings scheint es 1216/17 bereits ein Hospital, aber noch kein Kloster gegeben zu haben, das durch Erzbischof Siegfried von Mainz

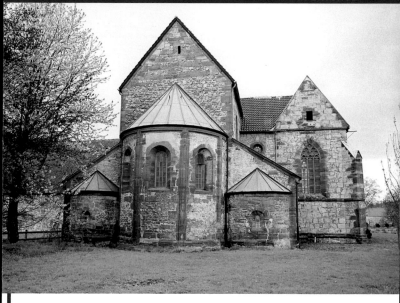

Ansicht der Klosterkirche von Osten

von der Pfarre zu Holthusen (Langenholtensen, südlich von Wiebrechts-hausen) befreit wird. Die Einrichtung des Klosters müsste also zwischen 1216/17 und 1245 geschehen sein. Als »fundator loci – Gründer des Ortes« wird in dem um 1375 angelegten »Wiebrechtshäuser Nekrolog« (Totengedenkbuch) zum 25. Januar eines Herewigus gedacht. Seine Identität bleibt ebenso wie der Umfang seiner Stiftung unklar.

Die Nonnen des neugegründeten Klosters in Wiebrechtshausen stammen wahrscheinlich aus dem St. Blasiuskloster in Northeim. Zwischen 1300 und 1330 werden 12 Nonnen namentlich genannt, weshalb man wohl auch von einer Gründungsbesetzung von 12 adeligen Nonnen und einer Äbtissin ausgehen kann. Auch die Pröpste scheinen zum Teil aus dem Stift St. Blasius in Northeim gekommen zu sein. 1249 erscheint ein Bernhard, dessen Bruder Ludolf von Oldershusen zu Bernhards Lebensunterhalt Güter in Vogelbeck und Hohnstedt bereit-

stellt. 1317 wird ein Konverse erwähnt und 1318 Henricus Benhum als »scolaster eccelesie Wicbernshusane – Lehrer der Schule zu Wiebrechtshausen« genannt. Die Existenz einer Schreibstube, in der Evangelienbücher hergestellt werden, ist durch die Namen von zwei Schreiberinnen bestätigt, zudem gehört im 16. Jahrhundert auch ein Klosterschreiber zum Personal. 1542 sind die Nonnen »allesamt des Lateinischen mächtig und in der Lage, ihre lateinisch geschriebene Bibel zu lesen und zu verstehen«.

Neben dem »fundator« und dem Bischof sind es zunächst die lokalen adligen Familien, die durch Schenkungen das Auskommen der klösterlichen Gemeinschaft sichern. Ab 1290 werden in den Schriftquellen auch Northeimer Bürger genannt. Nun werden auch Frauen aus begüterten, nichtadeligen Bürgerfamilien gleichberechtigt in Wiebrechtshausen aufgenommen.

Seit dem Ende des 13. Jahrhunderts ist ein zunehmender Einfluss der Herzöge von Braunschweig bemerkbar. 1291 und 1293 urkundet Albrecht der Fette zu Gunsten des Klosters. Ein Höhepunkt in den Beziehungen wird erreicht, als Herzog Otto der Quade 1394 Wiebrechtshausen zu seiner Grablege wählt, während seine Tochter (?) Elisabeth als Äbtissin dem Kloster vorsteht. Der Schutz der Landesherrschaft führt jedoch zu großen finanziellen Belastungen. Das 14. und 15. Jahrhundert sind geprägt durch den ständigen Wechsel zwischen wirtschaftlichen Krisen und kurzen Konsolidierungsphasen.

Eine letzte Blüte erlebt das Kloster unter dem Propst Bertold Steinbuel, der von 1475 bis 1505 mit großem Erfolg zum Nutzen der Gemeinschaft wirtschaftet. Neubauten, so ein Kornhaus, ein Vorhaus mit Küche, ein Werkhaus mit Keller, Mühlen und Ställe, zeugen davon ebenso wie durchgeführte Reparaturen und Umbauten im Klausurbereich.

1542 wird auf Veranlassung der Herzogin Elisabeth auch in Wiebrechtshausen die Reformation nach der Lehre Martin Luthers durchgeführt. 1546 erfolgt eine Rekatholisierung, 1584 die endgültige Reformation. 1566 wird Wiebrechtshausen mit allen weltlichen Gütern für 6000 Goldgulden an Wulbrand von Stöckheim, 1570–1577 an Carsten von Wobbersnaw verpfändet. Wahrscheinlich leben zu dieser Zeit noch höchstens drei Nonnen im Konvent. Im Jahr 1615 wird das Klos-

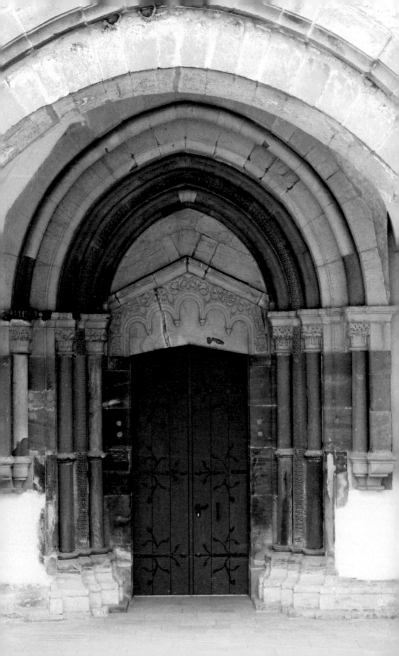

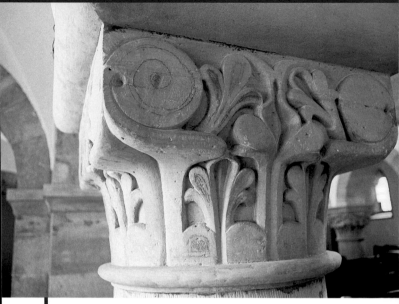

Kapitell an der Säule im 2. Joch des Hauptschiffs (1860/65 nicht fertiggestellt)

ter im »Verzeichnis der Personen in Calenberger Jungfernklöstern« nicht mehr aufgeführt.

Bei der Reformation wurde eine gesonderte Rechnungslegung der ehemals katholischen Frauenklöster verfügt. 1646 ergeht der Befehl der Herzoglichen Kammer, die klösterlichen Wirtschaften möglichst an die Amtmänner zu verpachten. 1662 wird erlassen, dass nicht nur die Pachtgelder, sondern auch die Überschüsse an eine zentrale Kasse in Hannover abgeführt werden müssen. Dieser »Allgemeine Klosterfonds« wird durch Patent vom 8. Mai 1818 zur selbstständigen Behörde, der Klosterkammer, erklärt, zu deren Verwaltungsbereich Wiebrechtshausen auch heute als eines von insgesamt 19 Klostergütern gehört.

Der Allgemeine Hannoversche Klosterfonds stammt wie drei weitere von der Klosterkammer Hannover getrennt vom niedersächsischen Landeshaushalt bewirtschaftete öffentlich-rechtliche Stiftungen aus

Klostervermögen, das durch Reformation und Säkularisation an den Staat gefallen war. Neben der Erhaltung der umfangreichen Vermögensmasse erfüllt die Klosterkammer gegenüber evangelischen und katholischen Kirchengemeinden hohe Leistungsverpflichtungen und fördert aus Wirtschaftsüberschüssen Projekte im kirchlichen, sozialen und schulischen Bereich.

Die Rettung der Bausubstanz verdanken wir einer Initiative des Königs Georg V. von Hannover. Um 1860 werden auf sein Betreiben die Kirche und die Grabkapelle Ottos des Quaden grundlegend restauriert. Die Arbeiten werden allerdings bis zu seiner erzwungenen Abdankung 1866 nicht zu Ende geführt.

Mit etwa 400 Hektar Ackerfläche ist das Gut Wiebrechtshausen einer der größten Landwirtschaftsbetriebe im Bereich der Stadt Northeim. Als Pächterin fungiert die KWS SAAT AG aus Einbeck. Die Gutsanlage selbst weist keine mittelalterlichen Gebäude mehr auf. Die Bauten stammen zum großen Teil aus dem 18. und 19. Jahrhundert.

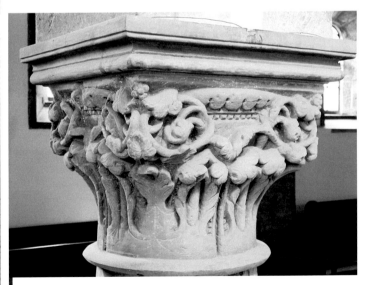

Kapitell an der Säule im 2. Joch des Hauptschiffs (bauzeitlich)

Klosterkirche St. Maria

Die Kirche St. Maria ist der älteste Teil des noch aus drei Bauten bestehenden mittelalterlichen Klosterkomplexes Wiebrechtshausen. Wie bei allen zisterziensischen Kirchen ist der Hauptaltar der Jungfrau Maria geweiht. Es handelt sich um eine der letzten in Norddeutschland im Stil der Romanik gebauten Gewölbebasiliken. Vergleiche mit Bau- und Werkteilen, u. a. in Magdeburg, Halberstadt, Naumburg und Goslar, lassen eine kunstgeschichtliche Datierung ab 1209/14 bis 1220/30 zu.

Das Äußere

Das Außenmauerwerk der Kirche besteht überwiegend aus quadrigen, grob behauenen Kalkbruchsteinen. Die architektonischen Gliederungselemente, Säulenschäfte, Fenster, Eckquader und die Sockelzone sind aus rotem und hellem Sandstein, die Kapitelle aus Kalkstein und rotem und hellem Sandstein. Der Kirchenbau ist 28,60 m lang und 14,50 m breit.

Die querschiff- und turmlose Gewölbebasilika ist im gebundenen System errichtet, drei quadratische Mittelschiffsjoche entsprechen sechs quadratischen Seitenschiffsjochen von halber Seitenlänge. Das Hauptschiff und die zwei Seitenschiffe laufen in gleicher Endung aus. Den Ostabschluss bilden drei Halbkreisapsiden mit Akzentuierung der liturgisch bedeutsameren Mittelschiffsapsis. Diese Wertigkeit wird am Außenbau durch eine strenge, fünffach senkrecht unterteilte Lisenengliederung der Hauptapsis hervorgehoben. Insgesamt ist der dreiapsidiale Schluss einer Nonnenkirche, zumindest zu dieser Zeit, als einigermaßen ungewöhnlich einzustufen.

Dem differenziert höhengestaffelten Ostabschluss liegt im Westen ein blockhaft gesetzter, riegelartiger Querbau gegenüber, bekrönt durch einen im 19. Jahrhundert erneuerten schlichten Dachreiter. Die Westfront nimmt eine tonnengewölbte offene Vorhalle in Mittelschiffsbreite auf, flankiert von Spindeltreppen, die am Außenbau gegenüber dem Portal leicht aus der Bauflucht zurückspringen. Eine bauzeitliche Türöffnung führt von außen in den südlichen Treppen-

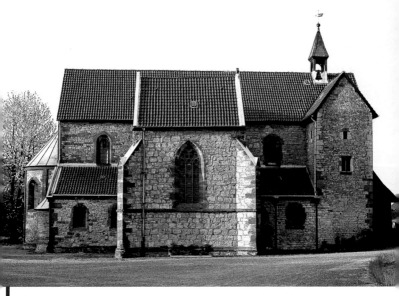

Ansicht der Klosterkirche von Norden

stieg, während die Nordtreppe aus dem Erdgeschoss vom nördlichen Seitenschiff der Kirche erreicht werden kann. Der Bereich über dem nördlichen Treppenaufgang wurde von einer bestimmten Höhe an nachträglich aufgemauert. Während im unteren Teil sich nach innen stark verbreiternde Lichtschlitze für die Belichtung der Treppe sorgen, finden sich weiter oben Fenster aus dem 16. Jahrhundert, die auf eine Nutzung dieses Bereiches als Räumlichkeit hinweisen.

Über ein gestuftes, reich gegliedertes, mit aufwendiger Kapitell- und Säulenarchitektur geschmücktes Hauptportal gelangt man von Westen in die Kirche. Das Portal hebt sich von dem sonst in der Außenhaut fast schmucklosen und kraftvoll herben Außenbau eindrucksvoll ab. Eingefasst wird das Westportal von je drei eingestellten, durch Schaftringe unterteilte Ecksäulen. Die von den auf jeweils drei Kapitellen aufliegenden Kämpfern ausgehenden Bogenstellungen der Oberzone

des Portals zeigen hier nicht mehr, wie bei den Fenstern des Kirchenschiffs oder der Apsiden, eine halbbogige Rundung, sondern sind mit Spitzbögen versehen. Auf den schlichten Laibungen ruht ein durch fünf Rundbögen mit einem darüberliegenden Rankenornament gegliederter Sturz, an dessen Unterseite sich über den Türblättern ein weitwinklig gleichseitig gegiebelter Dreiecksschluss bildet. In ebenfalls weitwinklig giebelartiger Form zieht der Sturz mit seiner Spitze unter ein darüberliegendes, durch einen spitzbogig gekanteten Rahmen von den Außenbögen getrenntes Tympanon, das ebenfalls nach oben gegiebelt zuläuft. Des Weiteren befinden sich in der Westfassade zwei rundbogige Fenster, die möglicherweise als Spolien eine Wiederverwendung gefunden haben. Der oberhalb der Fenster ebenfalls als Spolie eingesetzte Giebelkreuzstein weist auf eine ursprünglich anders ausgeführte Dachlösung hin. Überspannt wird das Mittelschiff heute von drei kuppeligen, achtteiligen Gratgewölben, deren Gurte von konsolartig abgekragten Wandvorlagen getragen werden.

Innenraum

Die klaren Gestaltungsprinzipien des Außenbaues finden in der gedrungenen, schweren Proportionierung der einzelnen Bauglieder im Innenraum, aber auch in der gesamten Raumauffassung der dreijochigen Klosterkirche ihre Fortsetzung. Vorherrschendes architektonisches Prinzip ist nicht das raumverbindende von Mittelschiff und flankierenden Seitenschiffen, sondern die klare Raumtrennung in einzelne Kompartimente. Gleichwohl erfolgt keine eindeutige Akzentuierung der Höhenausdehnung im Verhältnis zur Breitenabmessung, die noch verstärkt wird durch die Rundbogenblenden, die die spitzbogigen Langhausarkaden paarweise überspannen. Die Stärke der Mauermasse wird anschaulich durch die gedrungen und stämmig wirkenden, kaum mannshohen Zwischensäulen mit mächtigen, stark schematisiertes Blatt- und Rankenwerk tragenden Kapitellen und großen Kämpferplatten, die den Übergang zu den Spitzbögen vermitteln. Die Säulen alternieren im kleinen Stützenwechsel mit wuchtigen Rechteckpfeilern.

Ecksäulen des Westportals

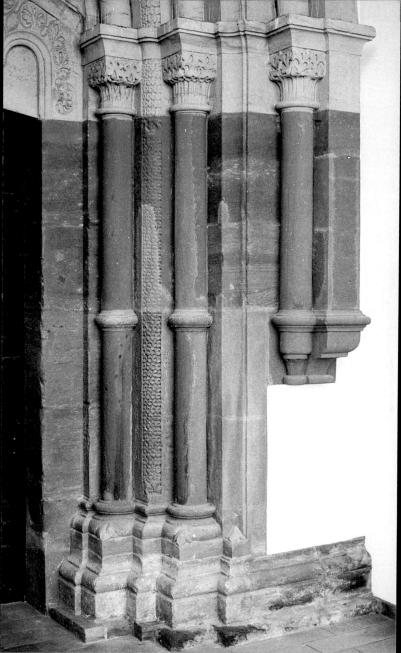

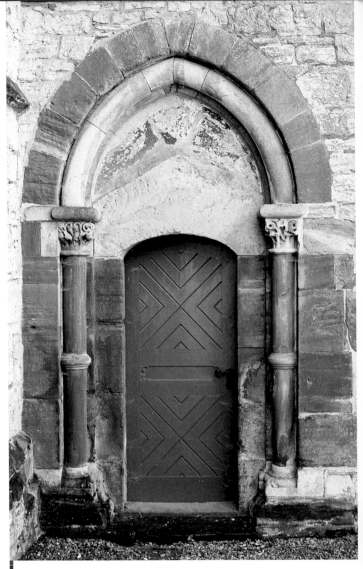

Nordportal der Klosterkirche

Säule im 3. Joch des Hauptschiffs

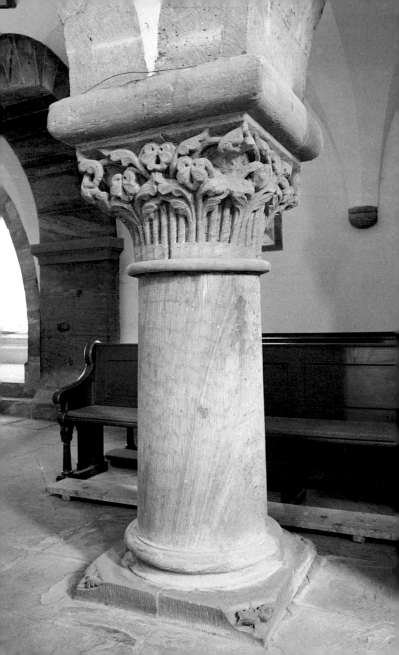

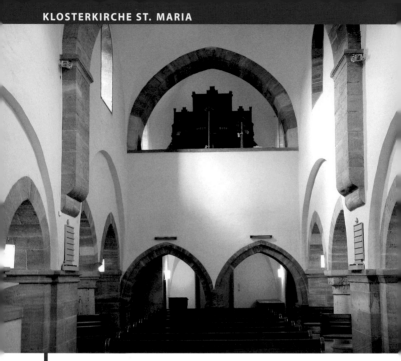

Innenansicht der Klosterkirche nach Westen mit der Nonnenempore

Die Steinmasse der Stützen wird durch die Vorlagen der Gurtbögen betont, zwischen die die rippenlosen Gewölbe der Seitenschiffe eingespannt sind. Die Kirche zeigt sich in ihrem Erscheinungsbild an der spannenden »Schnittstelle« zwischen spätromanischen und frühgotischen Formvorstellungen und deren Bauausführung.

In der Mitte des südlichen Seitenschiffes befindet sich, heute durch ein eingestelltes Epitaph verschlossen und nur von außen zu sehen, der Zugang zum (nicht mehr vorhandenen) Kreuzgang. Im nördlichen Seitenschiff liegt das zweite Portal direkt westlich neben der Annenkapelle. Hier war im Außenbereich der Friedhof für Exkommunizierte und Entehrte. Gerade diese Pforte weist aber als einziges Bauteil in der Außenhaut der Kirche einen besonders schönen Kapitell- und Säulen-

schmuck auf. Wahrscheinlich war diese Stelle ursprünglich einer anderen Gruppe von Bestattungen zugedacht und wurde mit der Bestattung Ottos des Quaden umgewidmet.

Der Fußboden der Kirche wurde 1860 mit hellen Sandsteinplatten ausgelegt, in die, teilweise in dunklerem Sandstein, Ornamente eingelegt sind. Die kleine Treppe, die ihren Anstieg auf der südlichen Eingangsseite nimmt, wurde nach der Reformation angelegt, um den Zugang von der Nonnenempore zum Kirchenschiff zu ermöglichen.

Die Annenkapelle – Grab- und Memorialkapelle Ottos des Quaden

Als jüngstes Bauwerk des mittelalterlichen Klosterkomplexes Wiebrechtshausen befindet sich die Annenkapelle auf der Nordseite der Kirche. Es handelt sich um einen gotischen Bau, der um 1400 mittig an das nördliche Seitenschiff der Kirche angefügt wurde. Das Gebäude hat eine Außenlänge von 7,80 m und eine Breite von 5,80 m. Der Innenraum ist 5,80 m lang und 4,70 m breit.

Das Mauerwerk der Kapelle ist überwiegend lagig hochgezogen. Die heute recht breiten Fugen sind mit braunem Mörtel ausgefüllt, der die Spiegel der Quader sauber umrahmt und dabei die Stoß- und Lagerfugen akzentuiert. Als Baumaterial wurden im Vergleich zur Kirche für den Mauerkörper größere und dabei etwas sorgfältiger bearbeitete Kalksteine, für den Sockel, die Gesimse, Fenster und Eckquader Sandsteine verwendet. Aus einem umlaufenden, stumpf gegen das Seitenschiff stoßenden Sandsteinsockel entwickelt sich ein in zwei Gebäude- und eine Dachzone aufgeteilter Bau, der von zwei gleichzeitig errichteten Stützpfeilern an den äußeren Mauerecken flankiert wird. Die untere Gebäudezone ist etwas niedriger gehalten. Darauf ruht ein erster umlaufender Sims. In der Ost-, Nord- und Westwand befindet sich über dem Gesims, jeweils mittig gesetzt, ein dreibahniges Maßwerkfenster. Die obere Gebäudezone wird durch einen umlaufenden Sims abgeschlossen. Hierauf sitzt auf steilem Giebel ein Satteldach. Auf der westlichen Giebelseite steht ein in Sandstein ausgeführtes Kreuz.

Der Innenraum der Kapelle zieht sich vom etwas über dem Kirchenraumniveau liegenden Fußboden hinauf bis unter den Traufsims. Den Abschluss bildet ein Kreuzgratgewölbe.

Herzog Otto I. (der Quade) als historische Persönlichkeit

Otto (um 1340 – 1394) übernimmt mit etwa 26 Jahren die Herrschaft im Herzogtum Braunschweig-Göttingen. Von seinen Zeitgenossen wird Otto wegen seiner aufbrausenden Art und politischen Unzuverlässigkeit mit dem Beinamen »Quade« belegt (»Nörgler«, »Böser«). 1387 geht Göttingen aus einer Fehde gegen den Herzog siegreich hervor, Otto muss sich aus der Stadt nach Hardegsen zurückziehen, wo er am 13. Dezember 1394 stirbt. Aus nicht genau geklärten Umständen befindet sich Otto zu dieser Zeit in Kirchenbann. Für seine Witwe Margarete wird dies zu einem Problem, denn mit dem Bann Belegte dürfen nicht in geweihter Erde beigesetzt werden. Auf der Inschrift seines Grabsteines findet sich der Hinweis, Otto habe den Ort für seine Bestattung selbst ausgewählt. Herzogin Margarete konnte wohl wegen der familiären Beziehungen erreichen, dass der Herzog in Wiebrechtshausen bestattet werden durfte, allerdings außerhalb der Kirche. Um 1400 erreicht die Herzogin die Aufhebung des Bannes. Daraufhin wird die Annenkapelle über dem Grab errichtet, danach erfolgt der Durchbruch zum Seitenschiff der Kirche und so die Verbindung der beiden Bauteile. Der Annenaltar ist nicht erhalten.

Das Grab Ottos des Quaden

Die Grabstelle liegt in der Mitte der Kapelle, wobei sich die Grabplatte leicht versetzt unterhalb des Gewölbemittelpunktes befindet. Die aus Sandstein gearbeitete Platte ist an der Kopfseite nicht rechteckig, sondern verschlägt trapezoid. Die Länge variiert zwischen 2,21 m auf der Nord- und 2,04 m auf der Südseite des Langteils. Im Westen ist die Platte 89 cm breit, im Osten 92 cm. Das Grab hat heute eine Höhe von 52 cm, davon sind 32 cm moderner Unterbau aus dem Jahr 1937.

Der Körper ruht in einer von zwei Fasen mit steilem Grat umgrenzten Vertiefung, die den Großteil der Grabplatte ausmacht. Ein Löwe liegt am Fußende auf einer eigens dafür gearbeiteten Fläche, und auch Ottos Füße reichen aus der Vertiefung auf diese etwas erhöhte Plattung. Das Haupt des Herzogs ist auf zwei Kissen gebettet. Die Füße Ottos ruhen jeweils auf den zwei rechten Läufen des Löwen. Dargestellt ist ein männliches Tier mit großer Mähne und ebenmäßiger, aber

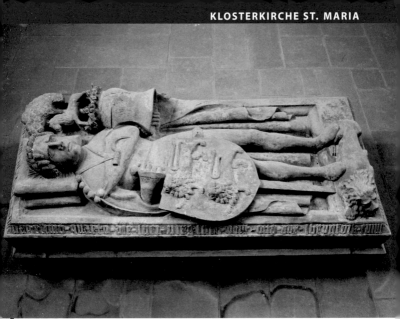

Annenkapelle, Grabmal Ottos des Quaden

klein gehaltener Körperstatur. Das Tier liegt nicht mittig auf seiner Unterlage, sondern vom Fußende gesehen stark nach links gerückt. Nur so ist die Platzierung von Ottos Füßen auf den Läufen des Löwen bei der geringen Größe des Tieres möglich.

Die Figur des Herzogs ist 1,67 m groß. Ob der Herzog wirklich dieses (damals normale) Körpermaß hatte, ist ungewiss. Der individuell, so aber erst 1860 neu geformte Kopf zeigt den Herzog mit einer mittelgescheitelten Frisur, die in sehr stark gedrehten Locken endet, welche die Ohren überdecken. Ein mehr als 3 cm dickes, gewundenes Stirnband gibt der Frisur Halt. Es hat große Ähnlichkeit mit einem eigentlich auf den Helm gehörenden Tortillion (Helmwulst), der auf Ottos Helm fehlt. Das Gesicht ist ebenmäßig geformt und rasiert. Ein kurzer Hals verbindet Kopf und Körper. Die Schultern sind stark nach unten gezogen.

Der Körper ist von einem breit ausgelegten, mit bewegtem Faltenwurf dargestellten Umhang (»Houpplande«) umhüllt. Auf der rechten Schulter befinden sich fünf halbkugelartige Besatzteile, die wohl als Verschluss dienen. Die Bekleidung liegt sehr eng an. Das den Oberkörper bedeckende Kleidungsstück, Schecke genannt, wird im 14. und 15. Jahrhundert oft getragen. Bei Otto endet es am Hals mit einem Stehkragen, die Ärmel laufen, sich leicht glockenförmig erweiternd, mit einem schmalen Umschlag aus. Auf der Brustseite der Schecke befinden sich keine (eigentlich zu erwartenden und für eine Schecke typischen) Knöpfe. Den unteren Abschluss der Schecke bildet ein Ziergürtel, der im Original aus Metall auf einem Lederuntergrund hergestellt ist (»Dusing«). Der Unterkörper wird von eng anliegenden Beinlingen überzogen. Um den Hals trägt Otto eine Kette oder ein breiteres Band, woran eine kleine Sichel mit Griff fixiert ist. Dies ist als Hinweis auf seine Zugehörigkeit zum ritterlichen Bund der »Seckelnborger« (Seckel = Sichel) anzusehen.

Die rechte Hand des Herzogs umfasst den Knauf eines Schwertes, das mit der Spitze unter den Löwen zieht. Das Schwert steckt in einer Lederscheide. Der obere Bereich des Schwertes wird bis zum Knauf von einem Spitzschild mit zwei schreitenden Leoparden, die seit 1267 Wappentiere des Braunschweigischen Stammlandes sind, überdeckt. In der linken Hand hält Otto einen Topfhelm. Auf dem Kalottenteil befindet sich eine Herzogskrone, die als Blattkrone mit fünf sichtbaren Zinken ausgeführt ist. Auf die Krone aufgesetzt zeigt sich ein nach links schreitendes Pferd, das seit 1361 als Wappentier aller Familienzweige und des gesamtwelfischen Hauses dient. Perspektivisch hinter dem Pferd liegend, steigt eine stammartige Struktur senkrecht nach oben und überfängt baumkronenartig den Kopf und Körper des Pferdes. Gerd Streich interpretiert sie im Vergleich mit gezeichneten Helmzieren um 1400 als sehr stilisierte Federn, wie sie auf Turnierhelmen ohne Bedeutung einer Rangordnung vorkommen.

Die Grabplatte wird von einer Rahmung umzogen. Auf der Außenseite findet sich eine in gotischen Minuskeln geschriebene Inschrift: *»anno domini mccc nonagesimo quarto die luciae virginis obiit otto dux in brunsvic, cujus anima requiescat in pace. amen. qui cum magna dilec-*

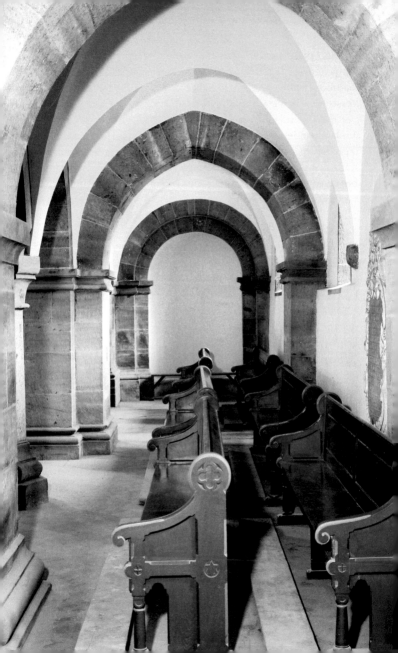

tione et humilitate domini in vita sua hunc locum eligebat in sepulturam expectando diem futuri judicii.« – »*Im Jahre des Herrn 1394, am Tage der Jungfrau Lucia [13.12.], starb Otto Herzog zu Braunschweig, seine Seele möge in Frieden ruhen. Amen. Er hat mit großer Liebe und Demut vor dem Herrn in seinem Leben diesen Platz zur Grabstätte erkoren in der Erwartung des Jüngsten Tages.*« Als Zusatz findet sich an der südlichen Lang- und der östlichen Schmalseite eine in gotisierenden Buchstaben abgefasste Inschrift: »*Restauriert unter der Regierung seiner Majestät des Königs Georg V. im Jahre 1860.*« Der ausführende Restaurator war Carl Dopmeyer aus Hannover, der sowohl Unebenheiten mit einer hellbraunen Paste ausgefüllt als auch plastische Modulationen vorgenommen hat.

Die weitere Ausstattung der Kirche

Von den in einer Klosterkirche wie Wiebrechtshausen zu erwartenden Ausstattungsstücken ist eine Holzskulptur des »Christus am Kreuze« erhalten geblieben (über dem Altar in der Hauptapsis). Das heute auf einem modernen Kreuz angebrachte, um 1300 entstandene Schnitzwerk ist künstlerisch von hohem Rang. Es zeigt Christus nicht mit einer Dornen-, sondern mit einer Königskrone, die linke Hand bringt im Moment des Todes den Segensgestus, der gesamte Körper strahlt im Augenblick der vermeintlichen Niederlage große Kraft und Anspannung aus. Der Faltenwurf des fast knielangen Lendentuches unterstreicht diesen dynamischen Eindruck.

Vor dem Hauptaltar der Kirche soll sich das Grab der Gründungsäbtissin Hedwig befinden. Im Jahr 1400 wurde es angeblich wieder geöffnet, um die Eingeweide des Herzogs Friedrich von Braunschweig, welcher im selben Jahr bei Fritzlar ermordet wurde, in einem »kupfernen Gefäß« beizusetzen.

Das farblich schön gestaltete Epitaph des Hermann Wilhelm Wriesenberg († 1717) im südlichen Seitenschiff und die beiden in der Vorhalle befindlichen schlichten Sandsteinepitaphe derselben Familie von Gutspächtern gehören neben dem Grabmal des Herzogs Otto und der durch einen Stern im Fußboden vor der Hauptapsis angezeigten Teilbestattung des Herzogs Wilhelm zu den spärlichen Resten der

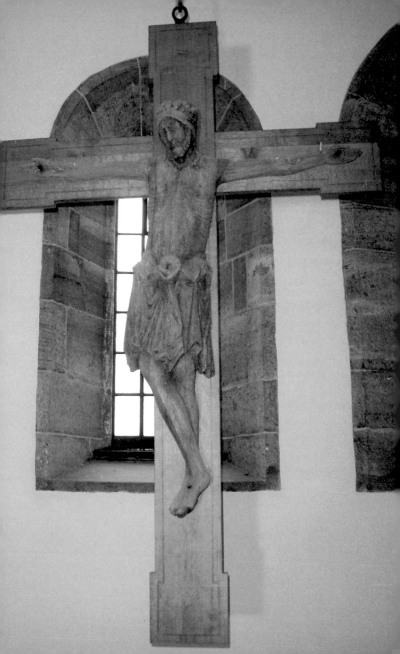

ursprünglich weitaus vielfältiger ausgeprägten und weitläufig im und um das Kloster angelegten Bestattungs- und Gedenkstätten.

Die vor der Südecke der Hauptapsis über einige Stufen zu erreichende Predigtkanzel ist modern, geht aber auf ein verlorengegangenes Vorbild zurück. Die etwa 1885 eingebaute Orgel von F. Becker und Sohn aus Hannover wurde 1976 durch Martin Haspelmath (Walsrode) restauriert.

Das Nonnenhaus in der Zehntscheune

Südlich an die Klosterkirche grenzt ein imposanter Bau von über 45 m Länge, mehr als 14 m Breite und 12 m Höhe an. Zu dem Baukörper gehören die 28 Gefach lange und 3 bis 3,5 Gefach hohe Westwand, ein Teil der Nordgiebelwand, der obere Teil der Ostwand und das große, alles überspannende Dach. Die übrigen Wände – in großen Partien erhalten – sind der Rest eines der ehemaligen Klausurgebäude der Zisterzienserinnen, des »Nonnenhauses«. Es ist der zweitälteste Bau des mittelalterlichen Klosterkomplexes Wiebrechtshausen.

Im Jahr 2007 erstmals vorgenommene eingehendere Untersuchungen haben die Bedeutung des Gebäudes eindrucksvoll bestätigt. Die südliche Giebelwand dient zum Teil als Abschluss des Scheunengebäudes; die Längswand mit ihren acht rundbogigen Tür- und Fensteröffnungen und etlichen weiteren Fenstern nimmt den gesamten östlichen Bereich der Scheune ein. Im nördlichen Teil der Ostwand sind die zwei Vollgeschosse erhalten, während im südlichen Bereich noch das Erdgeschoss vorhanden ist. Die westliche Längswand des Nonnenhauses steht ebenfalls auf der gesamten Länge, etwa im gleichen Erhaltungszustand wie die Wand gegenüber. Die Nordseite wird zum großen Teil von der südwestlichen Kirchenwand gebildet. Einzig die Geschossfußböden sind nicht mehr erhalten.

Das Nonnenhaus ist mit seiner östlichen Langwand stumpf gegen die profilierte Sockelzone, gegen das aufstrebende Mauerwerk der Kirche sowie das erste Fenster des Seitenschiffes gesetzt. Die Kirche war also bereits vollständig vorhanden, als das Nonnenhaus angebaut wurde. Dendrochronologische Untersuchungen eines aus Eichenholz

Wriesenberg-Epitaph im südlichen Seitenschiff, verschließt den Zugang zum ehemaligen Klausurbereich ◀

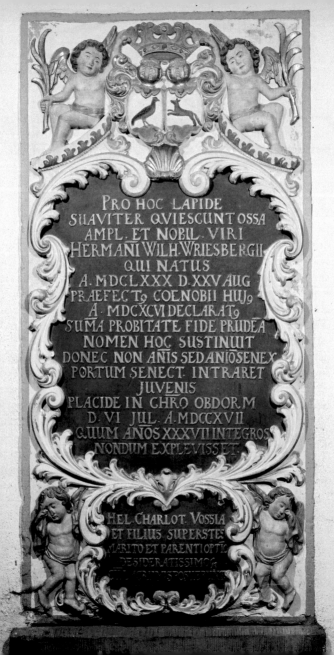

PRO HOC LAPIDE
SUAVITER QVIESCUNT OSSA
AMPL. ET NOBIL. VIRI
HERMANI WILH. WRIESBERGII.
QUI NATUS
A. MDCLXXX D. XXV AUG
PRÆFECTꝰ COENOBII HUJꝰ
A. MDCXCVI DECLARATꝰ
SUMA PROBITATE FIDE PRUDĒA
NOMEN HOC SUSTINUIT
DONEC NON AÑIS SED AÑOS SENEX
PORTUM SENECT. INTRARET
JUVENIS
PLACIDE IN CHRO OBDOR.M
D. VI JUL. A. MDCCXVII
QUUM AÑOS XXXVII INTEGROS
NONDUM EXPLEVISSET

HEL. CHARLOT. VOSSIA
ET FILIUS SUPERSTES
MARITO ET PARENTI OPTIꝰ
DESIDERATISSIMOꝰ
HAEC MONUMTA POSUERUNT

gefertigten Fenstersturzes haben die Fälldaten »nach 1220« und »1247 ±10« erbracht. Damit reiht sich die Datierung des Nonnenhauses (vermutlich zwischen 1237–1247) gut in den für die Erbauungszeit der Kirche angegebenen Rahmen ein.

Bis auf den Unterbau für den Dachstuhl, eine geringflächige »Ölkammer« an der Südwand und einen später eingebauten Keller ist das Nonnenhaus im Inneren ohne Einbauten. Der Innenraum des Nonnenhauses befindet sich auf einem recht horizontalen Niveau, Aussagen über die Beschaffenheit des Fußbodens können jedoch nicht getroffen werden. Die östliche Langwand des Gebäudes weist im Erdgeschoss des nördlichen Bereiches eine sich auf knapp 21 m erstreckende alternierende Rhythmisierung von Türen und Fenstern auf (jeweils vier Öffnungen). Die Türen und Fenster zeigen auf der Außenseite allesamt Rundbögen in ihren Stürzen. Auf der Innenseite sind die Stürze der Türen – bis auf einen – ebenfalls rund geformt, während die der Fenster flach gehalten sind. Die zu rekonstruierenden Räume hinter jeweils einer Tür-Fenster-Stellung weisen in etwa die gleiche Breite auf, Aussagen zur Raumtiefe sind kaum möglich. Auf der gegenüberliegenden (West-)Seite treten weitere rundbogige Fenster- und Türbefunde auf, die nur schlecht mit den von Osten her erschlossenen »Räumen« korreliert werden können.

Den mit Türen und Fenstern durchsetzten Nordbereich des Nonnenhauses schließt bei etwa 24 m eine durchgehende West-Ost-Mauer ab. Nach Süden hin folgt anschließend ein (bisher nicht datierbarer) Keller, der nur von der ehemaligen Kreuzgangzone aus begehbar ist. Hinter dem fast 13 m breiten Kellerraum folgt eine knapp 10 m lange Räumlichkeit mit einer völlig anderen Durchfensterung. Auf beiden Seiten des Gebäudes liegen in regelmäßigen Abständen Schlitzfenster, die nach außen sehr schmal sind und sich nach innen stark erweitern.

Das erste Geschoss im nördlichen Bereich des Gebäudes wurde vom Dormitorium, dem Schlafraum der Nonnen, eingenommen. In beiden Außenwänden sind Nischen für Öl- oder Talglämpchen, unter denen die Betten gestanden haben, teilweise offen, teilweise später mit Steinen zugesetzt, erhalten. Der Befund bricht im Bereich der Kellerwand ab. Die Mehrgeschossigkeit des Südteils ist durch den Giebel und

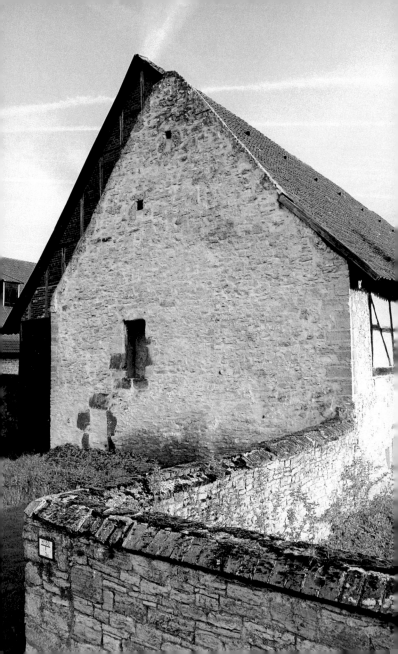

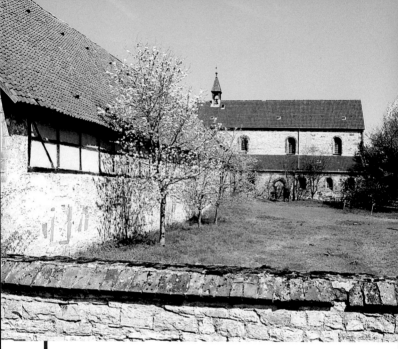

Nonnenhaus, Klosterkirche und ehemaliger Kreuzgangbereich von Südosten

mindestens für ein erstes Obergeschoss durch Konsolsteine über den Fenstern belegt. Vom Dormitorium führt ein (heute vermauerter) Zugang in der Kirchenwand in das südliche Treppenhaus. Von dort konnten die Nonnen auf die Nonnenempore über dem Hauptportal und dem ersten Halbjoch des Hauptschiffes der Kirche gelangen.

Das Klostergut Wiebrechtshausen

Das Klostergut Wiebrechtshausen ist Eigentum des Allgemeinen Hannoverschen Klosterfonds. Dieser hat die Gebäude sowie die etwa 400 Hektar Ackerfläche an die KWS SAAT AG aus Einbeck verpachtet. Die KWS ist eines der weltweit führenden Pflanzenzüchtungsunternehmen mit Aktivitäten in rund 70 Ländern der Erde und mehr als 40 Tochter- und Beteiligungsgesellschaften. Die Produktpalette umfasst mehr als 250 Sorten von Zuckerrüben-, Mais- und Getreidesaatgut sowie Ölsaaten und Kartoffelpflanzgut, unter anderem auch für den ökologischen Landbau. Die KWS wird seit über 150 Jahren als Familienunternehmen eigenständig und unabhängig geführt.

Seit Sommer 2002 bewirtschaftet die KWS mit dem Klostergut Wiebrechtshausen einen ökologisch wirtschaftenden Versuchsbetrieb mit insgesamt 470 ha Fläche als eigenständige Gesellschaft, der KWS Klostergut Wiebrechtshausen GmbH. Das Klostergut verfügt über gute Böden in Tallagen, aber teils schwierige Bodenverhältnisse auf den Berglagen sowie Flächen im Wasserschutzgebiet. Die Landschaft ist reich gegliedert und die Felder sind weitgehend arrondiert. Unter Öko-Bedingungen finden auf dem Klostergut Wiebrechtshausen Feldversuche statt, die zur Sortenentwicklung und Saatgutbehandlung sowie zur Sortenprüfung dienen. Daneben bietet der Betrieb die Möglichkeit, die Eignung von Sorten für den Öko-Landbau zu demonstrieren sowie großflächig Saatgut nach den Richtlinien des ökologischen Landbaus zu erzeugen. Zudem wird der Anbau von Energiepflanzen unter Öko-Bedingungen getestet und weiterentwickelt.

Regelmäßige Feldtage wie der Öko-Zuckerrübentag oder der Öko-Rapstag sowie weitere Informationsveranstaltungen ermöglichen einen intensiven Dialog mit den ökologisch wirtschaftenden Kunden der KWS. Einmal im Jahr lädt Geschäftsführer und Betriebsleiter Axel Altenweger auch die breite Öffentlichkeit zum Kartoffeltag auf das Klostergut Wiebrechtshausen. Weitere Informationen erhalten Sie unter **www.wiebrechtshausen.de**.

Hören, was am Ort klingt – eine Vision für Wiebrechtshausen

von Superintendent Heinz Behrends
(Ev.-luth. Kirchenkreis Leine-Solling)

Die Klosterkirche ist eine durchbetete und belebte Kirche. Die sehr lebendige Mutter-Gemeinde Langenholtensen feiert einmal monatlich einen Gottesdienst in der Klosterkirche. Die Gemeinden der Region Northeim-Nord haben Wiebrechtshausen zu ihrem gemeinsamen geistlichen Mittelpunkt erklärt. Gottesdienste für alle Gemeinden, Kirchen im Dunkeln, Ostermorgen-Feier in Wiebrechtshausen haben ihre Verbundenheit gestärkt und das Klostergelände neu entdecken lassen. Christliche Rock-Festivals im Sommer haben bestätigt, dass Jugendliche sich vom Ort ansprechen lassen. Er hat seine alte Ausstrahlung nicht verloren.

Menschen spüren und hören, was am Ort klingt: Daraus hat sich eine Vision entwickelt. Wiebrechtshausen wird ein geistliches Zentrum für Jugendliche, ein Kloster auf Zeit nach dem Vorbild von Taizé. Im Molkehaus neben dem Gutshaus entsteht das logistische Zentrum, dort wohnt eine Persönlichkeit, die für ein tägliches Gebet in der Kirche sorgt, die Jugendlichen kommen von Sonntag bis Sonntag für eine Woche nach Wiebrechtshausen, sie beten miteinander, singen, reden über Gott und die Welt. Auf der Wiese hinter der Klosterkirche wohnen sie in Zelten. Sollte die Anziehungskraft des Ortes zunehmen, wird das Konventsgebäude in schlichter Weise ausgebaut für die Belange des Jugend-Klosters.

Die Klosterkammer, die Landesbischöfin, der Kirchenkreis Leine-Solling, die Kirchengemeinde und die KWS unterstützen die Verwirklichung der Vision. Wiebrechtshausen wird eine Quelle für die Stärkung des Glaubens und die Bewältigung des Lebens.

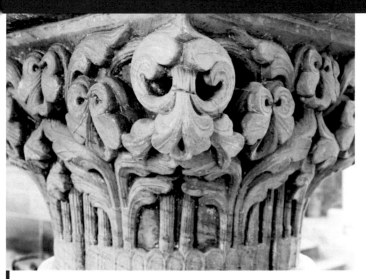

Kapitell an der Säule im 3. Joch des Hauptschiffs

Literatur in Auswahl

Baudenkmale in Niedersachsen. Lk. Northeim, Teil 1. – G. Dehio: Handbuch der Deutschen Kunstdenkmäler, Bd. Bremen, Niedersachsen, München 1992. – P. Ehrenpfordt: Otto der Quade. Halle 1913. – U. Faust: Die Männer- und Frauenklöster der Zisterzienser in Niedersachsen. München 1994. – S. Friese: Otto des Quaden Grabmal in der Klosterkirche zu Wiebrechtshausen 1394. In: Vaterländisches Archiv d. hist. Ver. f. Nds. (1840). – C. W. Hase: Die Kirche des Cictercienser-Nonnenklosters zu Wiebrechtshausen. In: Die mittelalterlichen Baudenkmäler Niedersachsens, Bd. 1 (1861). – G. Keindorf, T. Moritz: Größer noch als Heinrich der Löwe. König Georg V. von Hannover als Bauherr und Identitätsstifter. Duderstadt 2003. – H. W. Mithoff: Kunstdenkmale und Altertümer im Hannoverschen, Bd. 2 (1873). – C. Mohn: Mittelalterliche Klosteranlagen der Zisterzienserinnen. Architektur der Frauenklöster im mitteldeutschen Raum. Petersberg 2006.

Klosterkirche Wiebrechtshausen
Bundesland Niedersachsen
37154 Northeim, OT Wiebrechtshausen

Ev.-luth. Kirchengemeinde Langenholtensen
An der Luthereiche 3
37154 Northeim/Langenholtensen

KWS Klostergut Wiebrechtshausen GmbH
37154 Northeim, OT Wiebrechtshausen
Telefon: 05551/99 55 49
Telefax: 05551/90 86 18
E-mail: info@wiebrechtshausen.de
Internet: www.wiebrechtshausen.de

Aufnahmen: Thomas Moritz, Goslar. – Seite 19, Rückseite: Klosterkammer
Hannover. – Grundriss Seite 31: Entwurf: Thomas Moritz, Zeichnung: Gudrun
Keindorf, Bovenden.
Druck: F&W Mediencenter, Kienberg

Titelbild: *Ansicht der Klosterkirche von Nordwesten*
Rückseite: *Westfassade der Klosterkirche*

Eichstraße 4
30161 Hannover

Niedersächsische
Landesbehörde und Postfach 3325
Stiftungsorgan 30033 Hannover

Telefon: 0511/3 48 26 - 0
Telefax: 0511/3 48 26 - 299
www.klosterkammer.de
E-Mail: info@klosterkammer.de

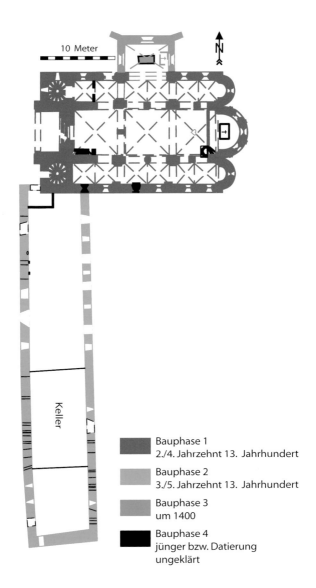

10 Meter

N

Keller

Bauphase 1
2./4. Jahrzehnt 13. Jahrhundert

Bauphase 2
3./5. Jahrzehnt 13. Jahrhundert

Bauphase 3
um 1400

Bauphase 4
jünger bzw. Datierung
ungeklärt

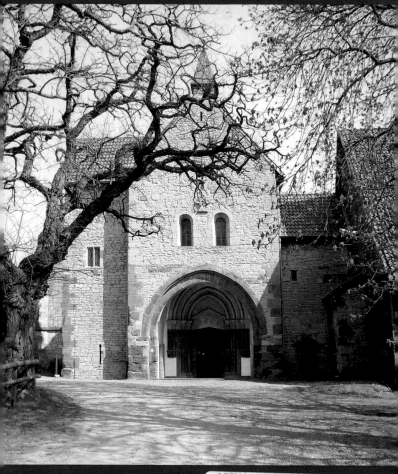

DKV-KUNSTFÜHR...
(= KLOSTERKAMM...
Erste Auflage 2009
© Deutscher Kunst...
Nymphenburger S...
www.dkv-kunstfue...

KLOSTERKAMMER
HANNOVER

ISBN 9783422020429

9 783422 020429